U0132008

张森 书

张森草书桃花源记 许宝驯题

上海书店出版社
SHANGHAI BOOKSTORE PUBLISHING HOUSE

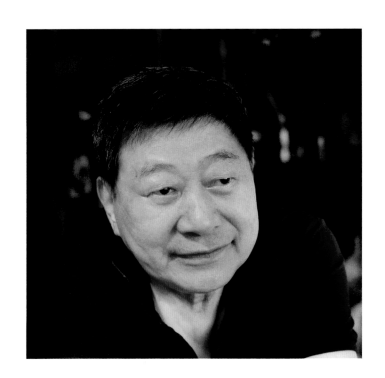

简介

张森，一九四二年十二月生于浙江温州，祖籍江苏泰州。

国家一级美术师、上海中国画院画师兼艺委会委员、上海市书法家协会顾问。

曾任中国书法家协会第二至五届理事，第二至八届全国书法篆刻展评委，第二至五届全国中青年书法篆刻展评委，上海市书法家协会第三至五届副主席，上海市美学学会第五至七届副会长，上海市文学艺术奖评审委员会委员，上海市文学艺术界联合会颁发的首届『上海文学艺术奖』。

一九八七年荣获上海市文学艺术界联合会颁发的首届『上海文学艺术奖』。

二〇〇一年荣获中国书法家协会颁发的『中国书法艺术荣誉奖』。

主要著作：

《隶书基础知识》（与柳曾符合著，上海书画出版社）

《张森隶书滕王阁序》（上海书店出版社）

《张森隶书三字经》（上海人民美术出版社）

《张森书法艺术》（学林出版社）

《美学大辞典》（编委兼学科负责人，上海辞书出版社）

《张森隶书小石城山记》（中国出版集团东方出版中心）

《张森隶书兰亭序》（学林出版社）

《张森书法》（上海人民美术出版社）

前　言

在书法界，出道甚早且名声显隆，却似乎又游离书坛之外的长者并不多见，张森先生算是其中的一位了。今已耄耋，应上海交大

邀约，举办了他至今为止在上海的第一次个展——『心画——张森书法观摩展』。熟知书法圈的都晓得这也算是一个不大不小的奇

迹。在宣传唯恐落人之后的时下，这实在多少有些出乎意料，不得不说其『奇』了。展览地虽在交大闵行校区，距市中心颇远，交通

不甚方便，然开幕当日，慕而往贺者五百余人，胜友云集，观者如堵，其声望之大可见一斑。只与众人周旋合影所耗一端，若非膂力

过人，恐难以招架。

张森先生的『奇』，圈内人并不陌生。超强的复盘记忆力、强大的逻辑自洽、对新生事物的如数家珍，与其相接者，每生愧意，

唯有叹服。『奇谈怪论』常出人意料，令惯于常理思维的我们，在捧腹之余又不自觉地陷入自我反思之中，无论你理解也好，认同

也好，反对也好，总能将你成功带入他的思维模式之下而无法漠视。『写字不好多写的』，『写多了是要坏掉的』，以其圈内之声望作此

『骇世』之论，不知惊厥多少圈内人。不过，如若有机会面聆其娓娓道陈宏论，当跳出以字解意的偏狭滞碍，别有心会。

对于一个性格温敦、不激不厉的长者来说，其『奇』既多，必有相应的『正』与之补济，在他的书法中这个『正』字可谓处处得

以体现。世人皆晓得他隶书之名，无论何种风格皆能堂堂正正，稳健老成，在旧气中透露他个人的意趣，风貌粲然独特，一望而知。

其行草同样有着一贯的用笔习惯、结字理念与章法构成，以不变应万变是张森先生的自家法门。无论何种字体、何种风格，只要对外

在形态稍作变易考量，便一气流注，自然成章。此次出版的草书《桃花源记》，便是其『心画』展览中一件有代表性的草书作品。

张森先生作草书是极迅捷的，真有『导之泉注』的气象。然而在迅捷中能够擒纵自如，略无凝滞，点画虚和凝灵，绝无剑拔弩张的俗态。与左右敧侧以增加字的情态来达到摇曳多姿的艺术手法不同，每字必作正局，其设定了几近严苛的自家尺度，略有倾斜即视为败局，必另书而后可。不过，这种『失手』在他这里出现的概率极低，此卷《桃花源记》便是一挥而就，初尝便成。『一点成一字之规，一字乃终篇之准』，在他的书法里面完全践行了这样的理论要求。其每字虽作正局，却能气脉畅达，这或许是『既知险绝』之后的一种『复归平正』。张森先生尤肆力于《嵩高灵庙碑》，在研求掌握这种诡谲奇纵之后，复而归于性情所钟之『正』，这就不难于理解他的正而不板的行草书特色了。

过多的阐释常常会滑入误读的泥淖，降解作品本身所蕴含的深层指向。艺术作品通过图像与观者之间视觉的无障碍互达，才是最直接有效的手段。至于面对同一件作品，不同人所获得的不同感知，这本是世界多层次在艺术领域的客观反映。还是让我们直面张森先生的草书《桃花源记》作品本身，反观自照以求自进，则此作出版亦是大有益事。如能藉此以深识其人，则个中情致委曲，不啻仙源探幽，定然有书外之获。

甲辰新正张恒烟谨记

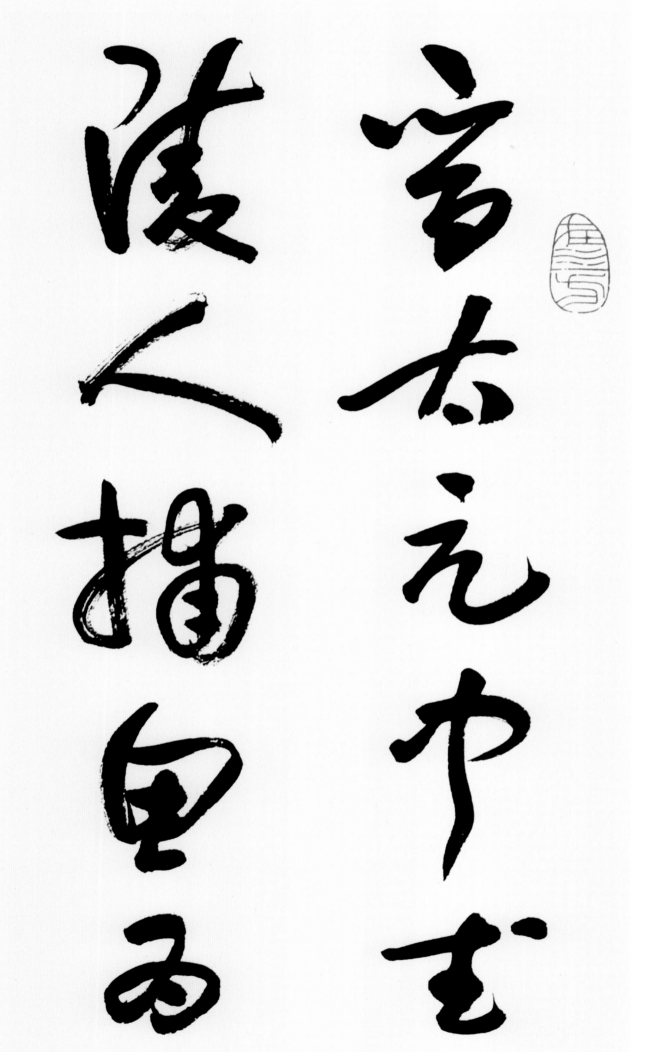

言太元中

陵人捕鱼为

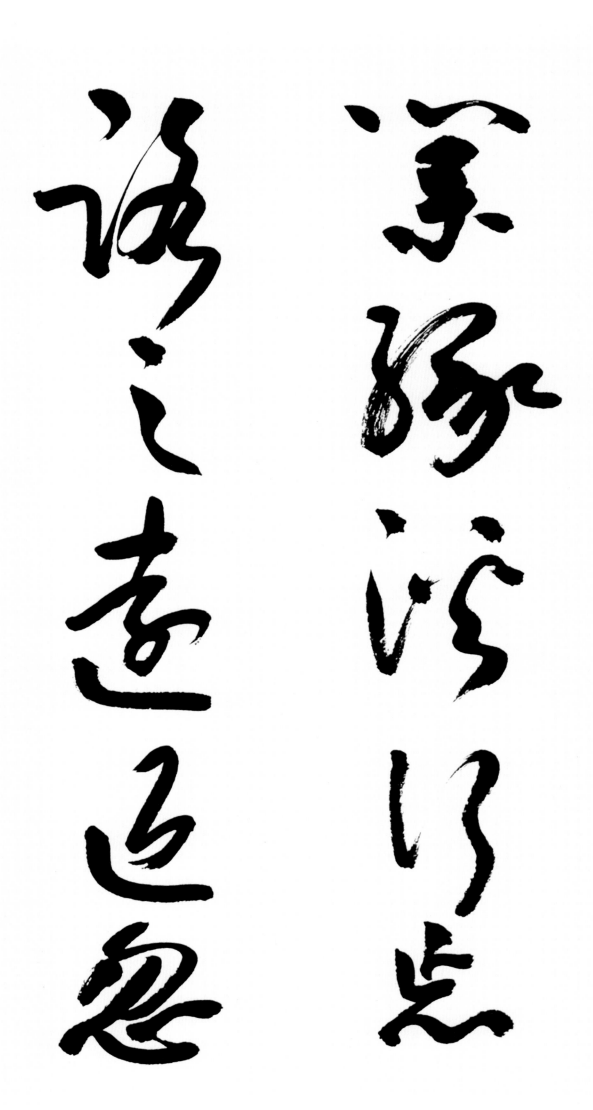

逢桃花林夹
岸数百步中

芳雜树芳草

鲜美落英

复前路渔人甚异之复前行

花前引主井入

尽为源复及

山山有小口仿佛若有光

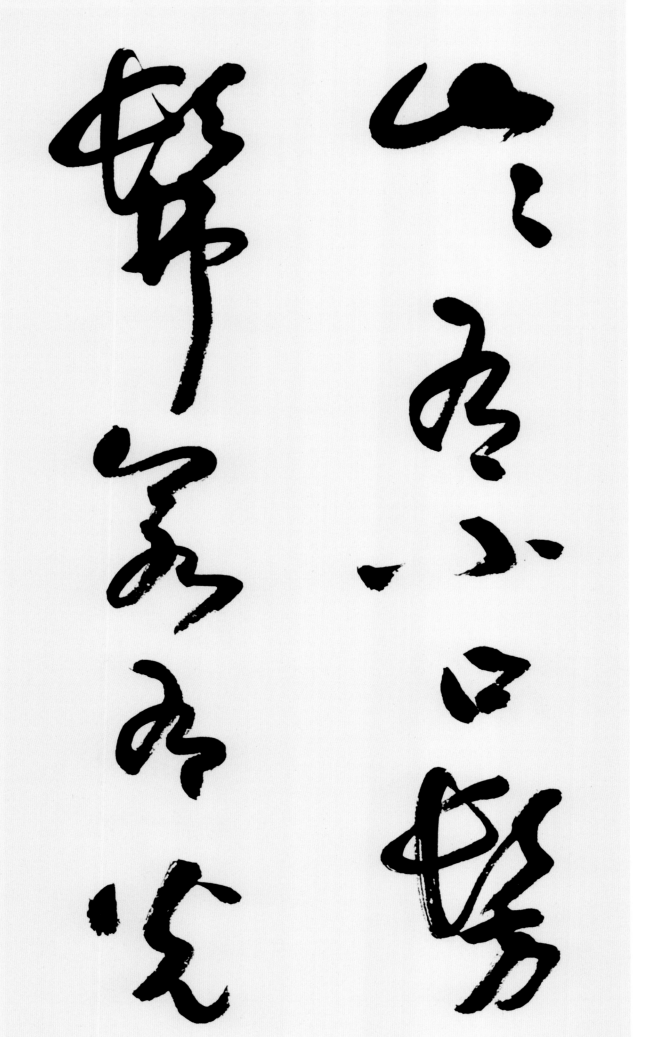

便舍船从口入初极狭才

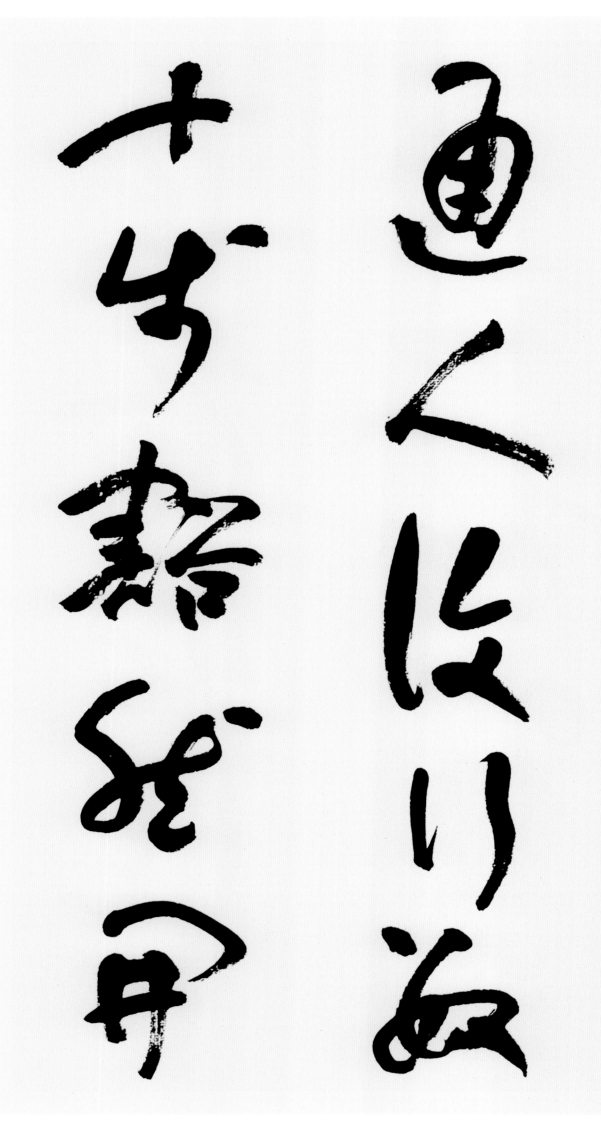

阡土地平旷屋舍俨然有

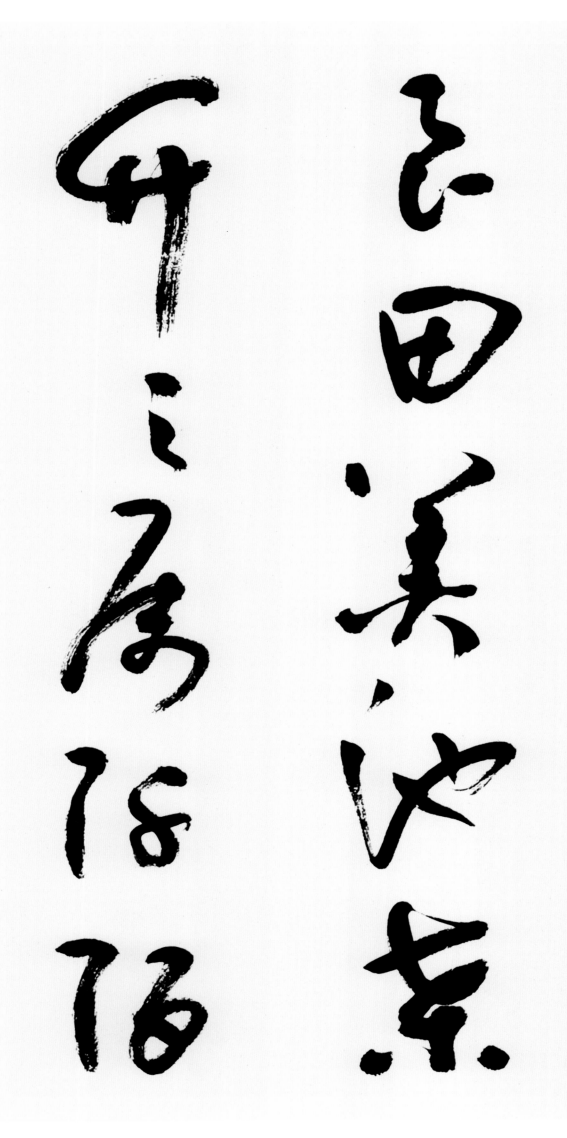

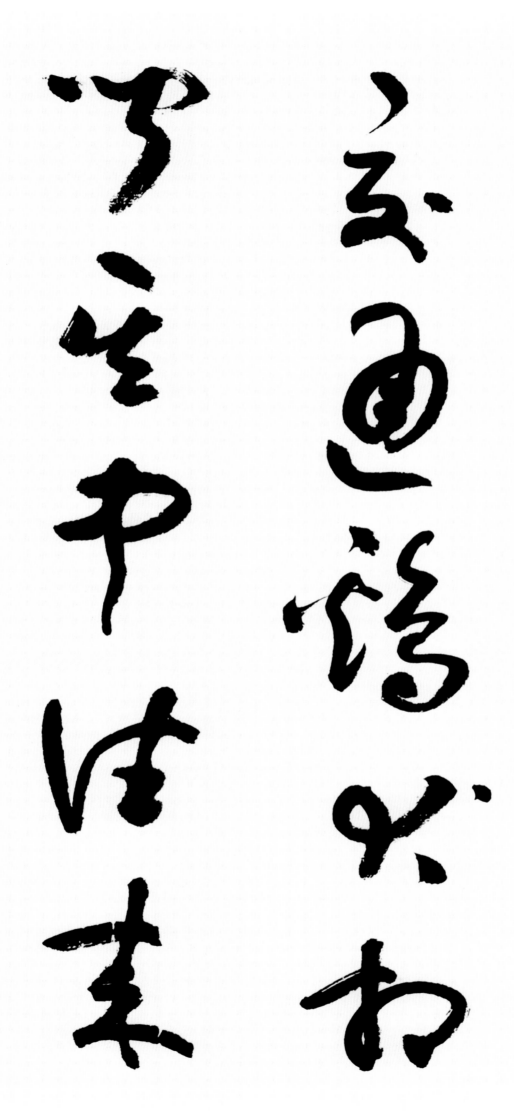

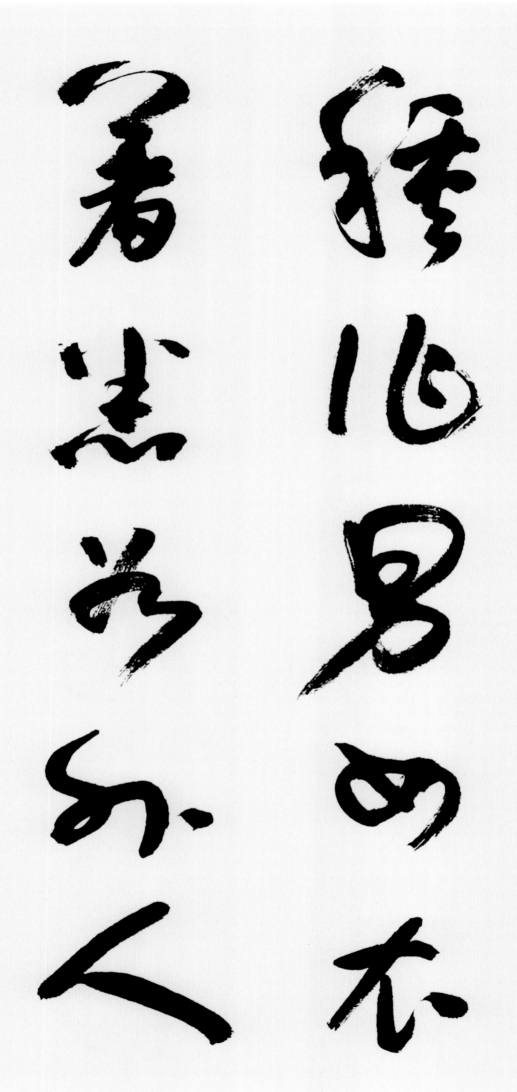

黄髫并怡然自乐见渔

人乃大惊问所从来具答之便要

邑人设酒杀

话此各辞都

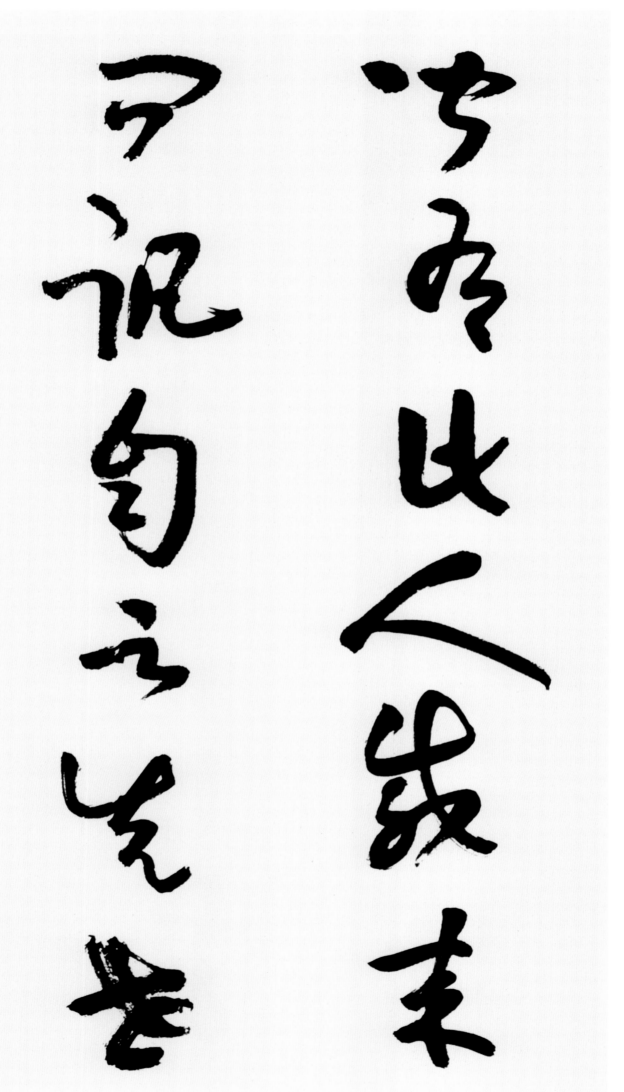

避秦时乱率妻子邑人来此

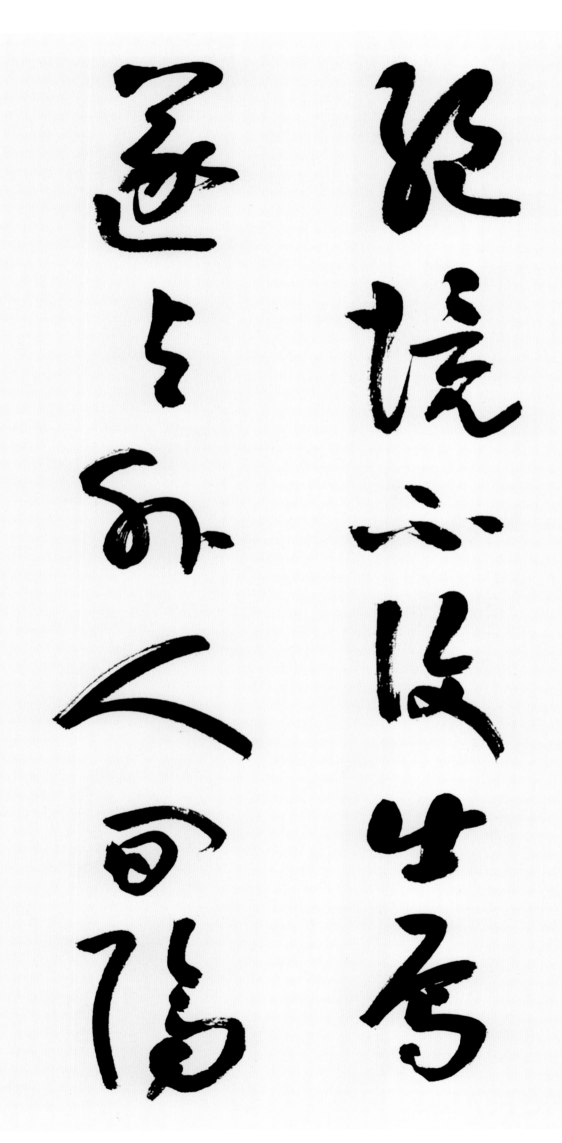

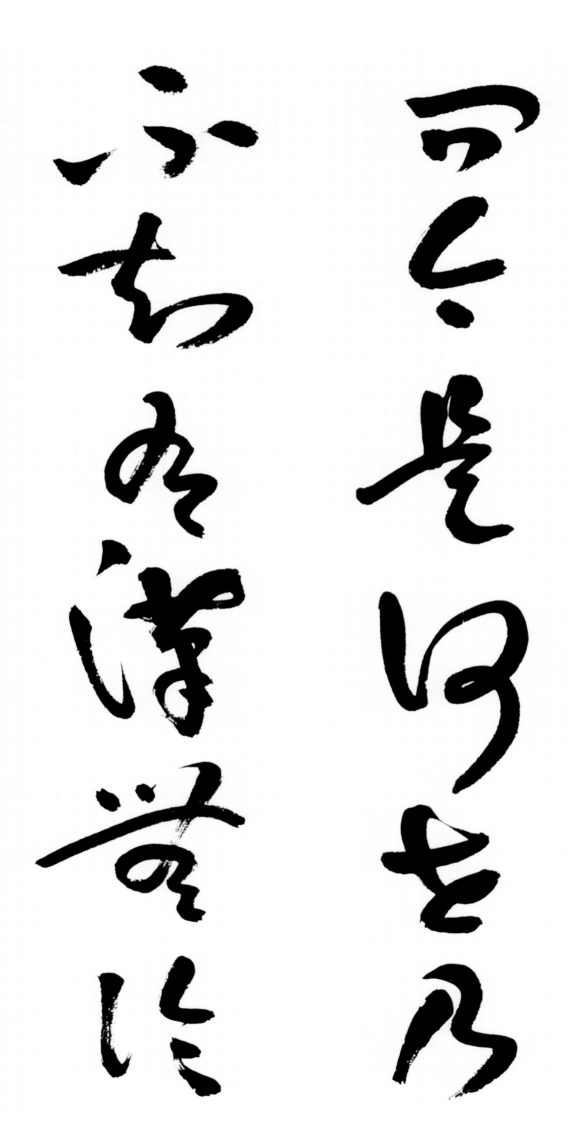

魏晋此人一一为具言所闻皆叹惋

解人和泛延亦

生家付出泛衣

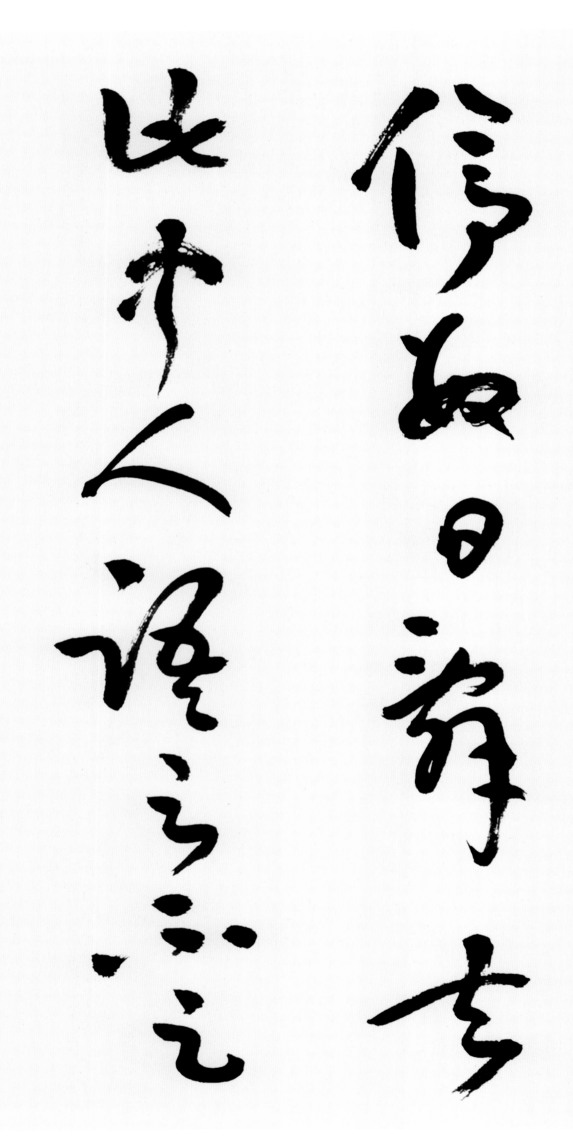

为外人道也既出得其船便扶

向诣书之说、

及聚六诣太守

说如此太守即遣
人随其往寻向

而遂遂迷不复

得路南阳为阳

溪子高士也访
之所先生性未

果寻病终后遂无问津者

陶渊明桃花源记

癸卯夏日张森

晋太元中，武陵人捕鱼为
业，缘溪行，忘路之远近。
忽逢桃花林，夹岸数百步，
中无杂树，芳草鲜美，落
英缤纷。渔人甚异之，复前
行，欲穷其林。林尽水源，
便得一山，山有小口，仿佛
若有光。便舍船，从口入。
初极狭，才通人。复行数十
步，豁然开朗。土地平旷，
屋舍俨然，有良田美池桑
竹之属。阡陌交通，鸡犬
相闻。其中往来种作，男女
衣着，悉如外人。黄发垂
髫，并怡然自乐。见渔
人，乃大惊，问所从来。

具答之。便要还家，设酒杀
鸡作食。村中闻有此人，咸
来问讯。自云先世避秦时
乱，率妻子邑人来此绝境，
不复出焉，遂与外人间隔。
问今是何世，乃不知有汉，
无论魏晋。此人一一为具
言所闻，皆叹惋。余人各复
延至其家，皆出酒食。停数
日，辞去。此中人语云：不
足为外人道也。既出，得其
船，便扶向路，处处志之。

便舍船從口
入初極狹才
通人復行數
十步豁然開
朗土地平曠
屋舍儼然有

良田美池桑竹之屬
阡陌交通雞犬相聞
其中往來種作男女
衣著悉如外人黃髮
垂髫並怡然自樂見
漁人乃大驚問所從
來具答之便要還家
設酒殺雞作食村中
聞有此人咸來問訊
自云先世避秦時亂
率妻子邑人來此絕
境不復出焉遂與外
人間隔問今是何世
乃不知有漢無論魏
晉此人一一為具言
所聞皆歎惋餘人各
復延至其家皆出酒
食停數日辭去此中
人語云不足為外人
道也

陶淵明桃花源記
癸卯夏 張春

桃花源记

陶渊明

晋太元中，武陵人捕鱼为业。缘溪行，忘路之远近。忽逢桃花林，夹岸数百步，中无杂树，芳草鲜美，落英缤纷。渔人甚异之，复前行，欲穷其林。

林尽水源，便得一山，山有小口，仿佛若有光。便舍船，从口入。初极狭，才通人。复行数十步，豁然开朗。土地平旷，屋舍俨然，有良田、美池、桑竹之属。阡陌交通，鸡犬相闻。其中往来种作，男女衣着，悉如外人。黄发垂髫，并怡然自乐。

见渔人，乃大惊，问所从来。具答之。便要还家，设酒杀鸡作食。村中闻有此人，咸来问讯。自云先世避秦时乱，率妻子邑人来此绝境，不复出焉，遂与外人间隔。问今是何世，乃不知有汉，无论魏晋。此人一一为具言所闻，皆叹惋。余人各复延至其家，皆出酒食。停数日，辞去。此中人语云：「不足为外人道也。」

既出，得其船，便扶向路，处处志之。及郡下，诣太守，说如此。太守即遣人随其往，寻向所志，遂迷，不复得路。

南阳刘子骥，高尚士也，闻之，欣然亲往。未果，寻病终。后遂无问津者。

图书在版编目（CIP）数据

张森草书桃花源记 / 张森书. —上海：上海书店出版
社，2024.7
ISBN 978-7-5458-2379-0

Ⅰ.①张… Ⅱ.①张… Ⅲ.①草书—书法—作品集—中
国—现代 Ⅳ.①J292.28

中国国家版本馆CIP数据核字（2024）第094601号

责任编辑　杨柏伟　章玲云

装帧设计　久段文化发展有限公司

张森草书桃花源记

张　森　书

出　　版　上海书店出版社

地　　址　上海市闵行区号景路159弄C座

邮政编码　201101

印　　刷　上海雅昌艺术印刷有限公司

开　　本　889×1194mm　1/12

印　　张　4

版　　次　2024年7月第1版

印　　次　2024年7月第1次印刷

书　　号　ISBN 978-7-5458-2379-0 / J.558

定　　价　48.00元